夢紀

欣蒂小姐
Miss Cyndi

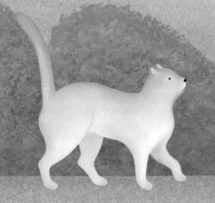

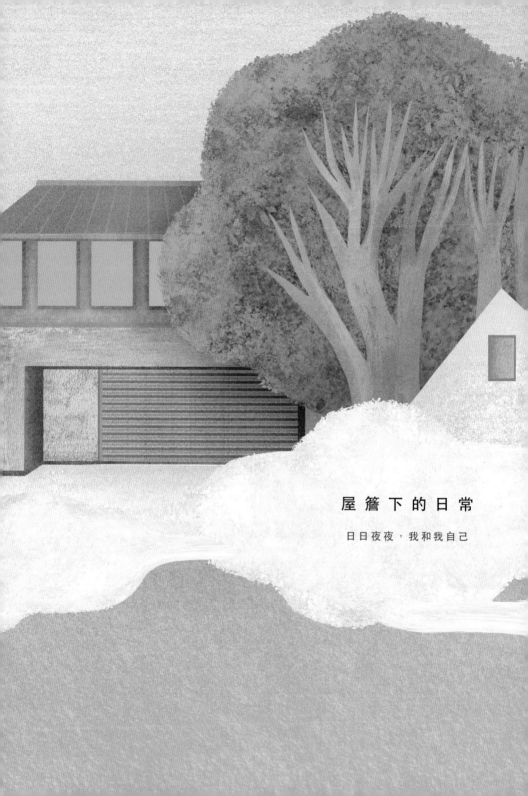

屋 簷 下 的 日 常

日日夜夜，我和我自己

關 於 動 物 的 夢

我和牠們成了朋友

書頁裡的神遊

在這裡，我環遊了整個世界

後紀

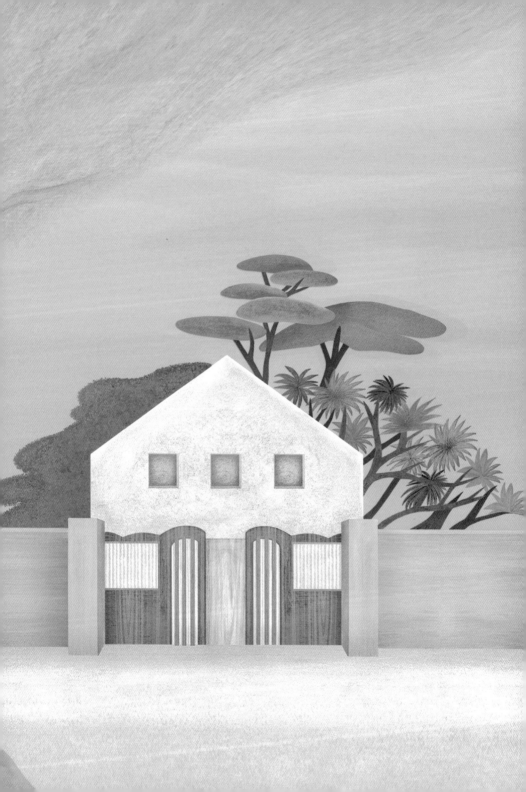

屋 簷 下 的 日 常

日 日 夜 夜 ， 我 和 我 自 己

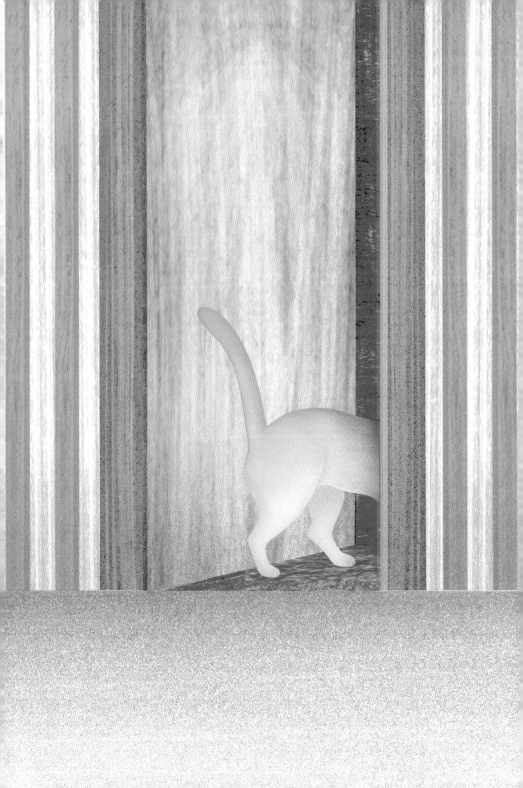

自畫像

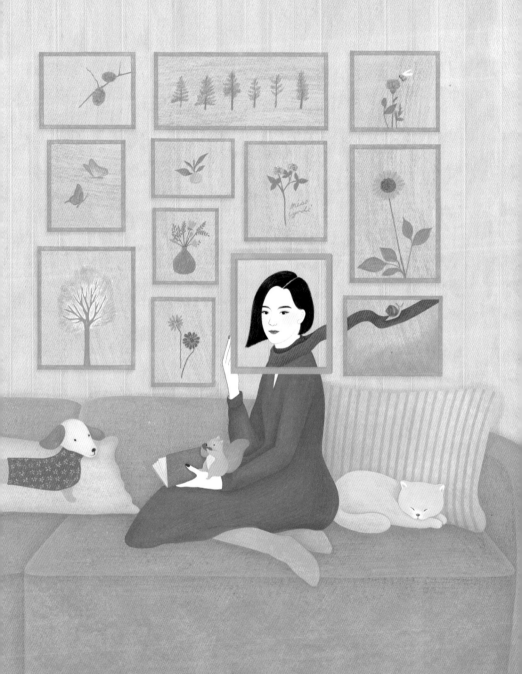

你 是 最 想 被 我 打 包 的 行 李
也 是 我 最 捨 不 得 分 開 的 你

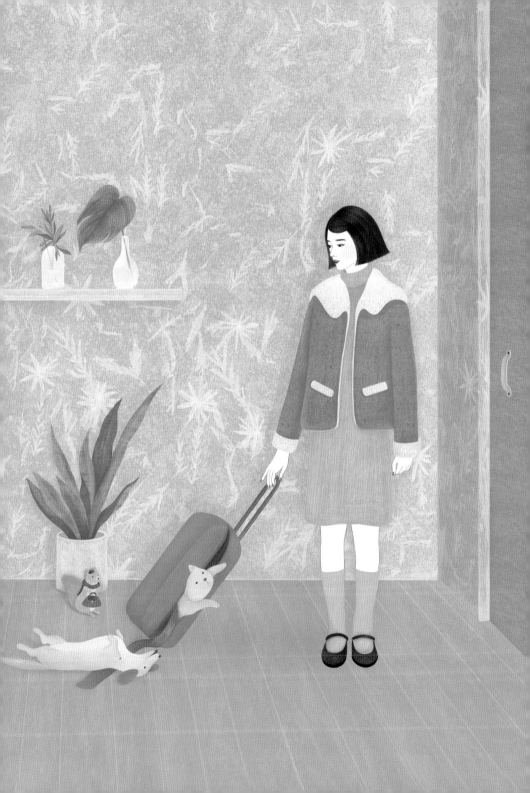

春 天 是 薄 荷 綠 色 的

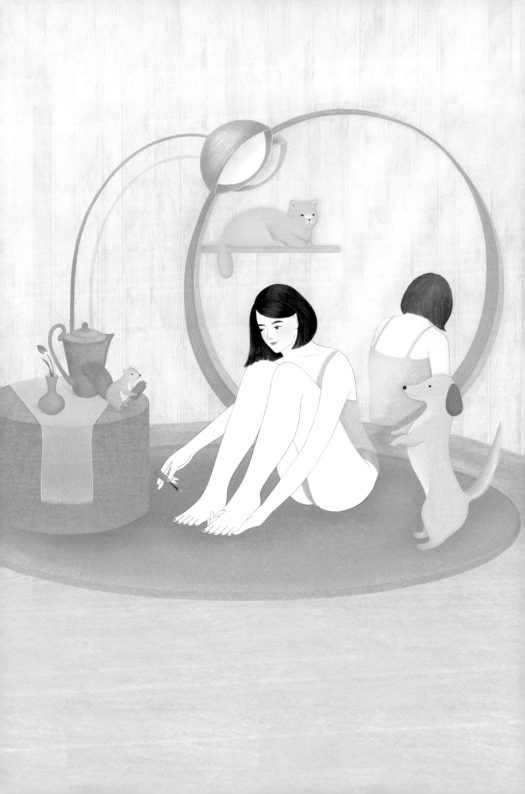

以花草沐浴 ，自帶氤氳香

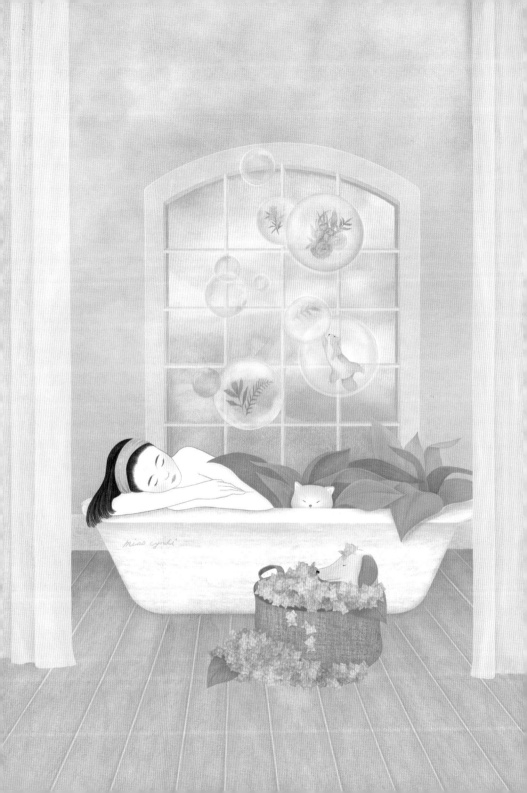

短髮時想留長，長髮時想剪短

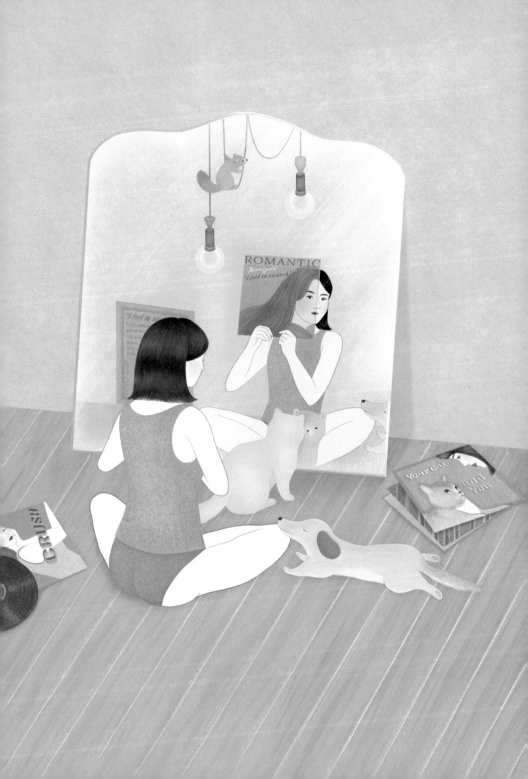

心 靜 自 然 佛

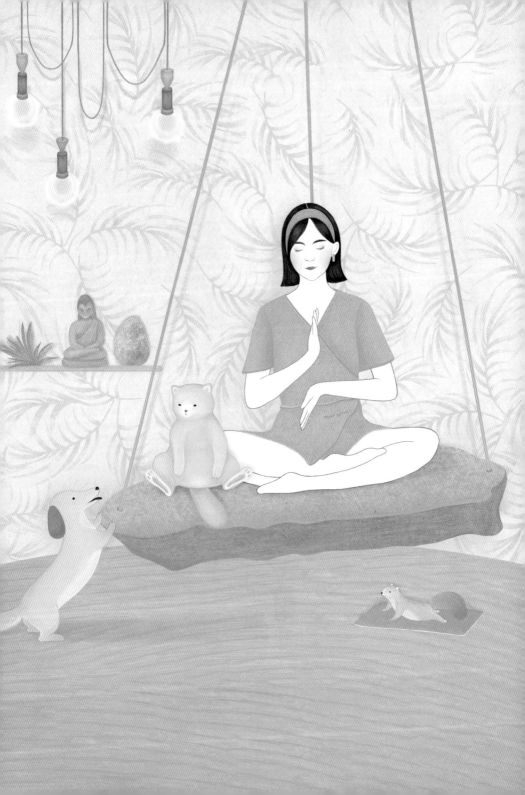

我 是 一 隻 站 在 岸 上 的 魚

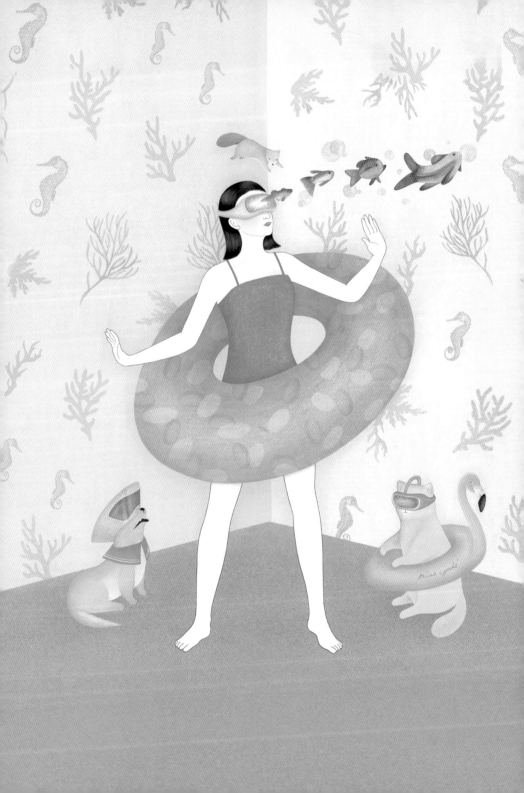

夏 日 的 吹 髮 夢 魘

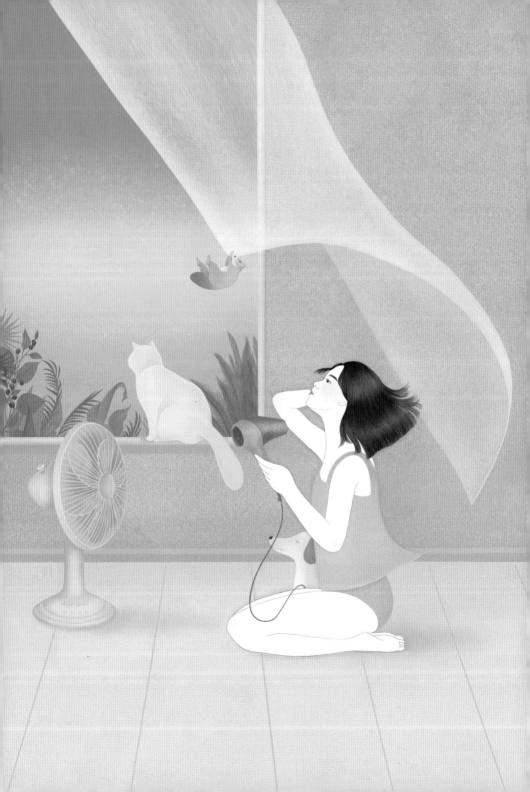

簡 單 的 陪 伴 ， 深 刻 的 愛

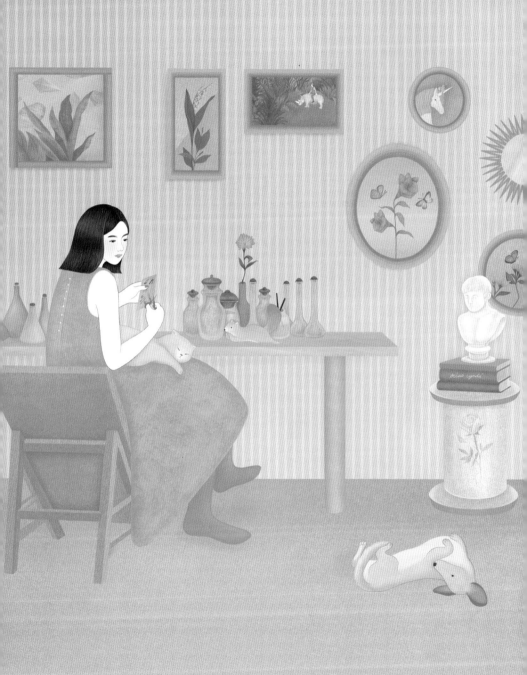

秋 日 幸 福 感 是 奶 油 色 的

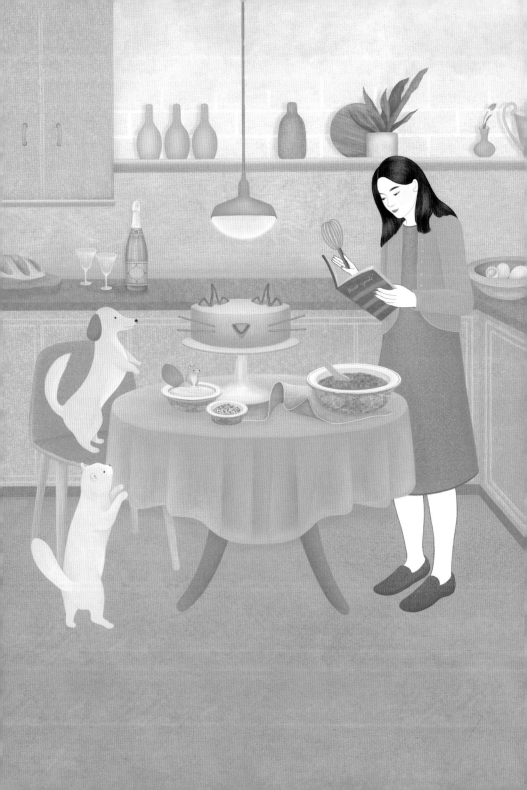

最 適 合 自 己 的 最 好

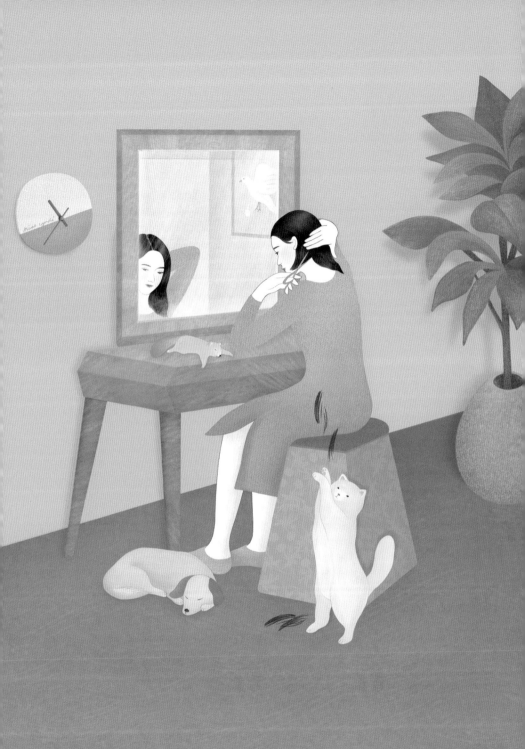

想 寫 手 帳 的 心 已 飛 到 明 年

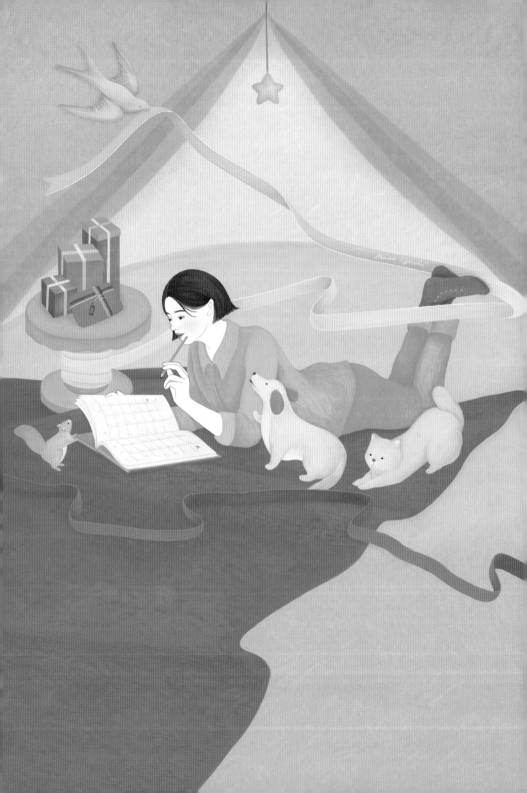

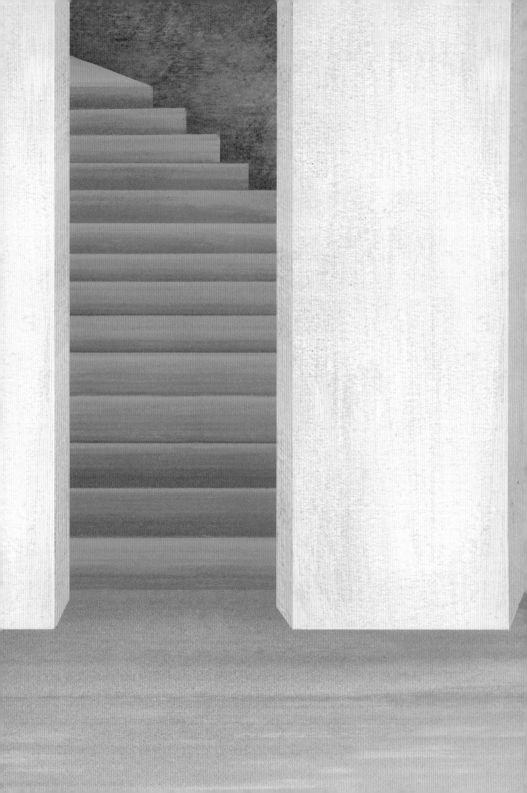

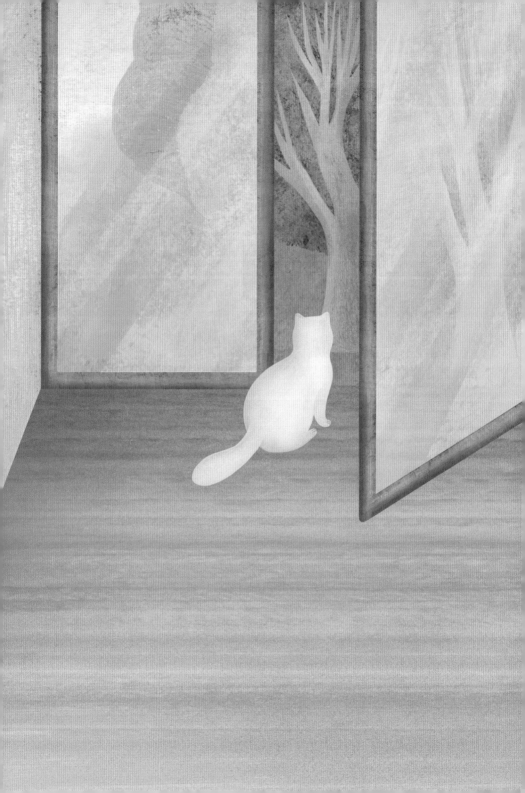

關 於 動 物 的 夢

我 和 牠 們 成 了 朋 友

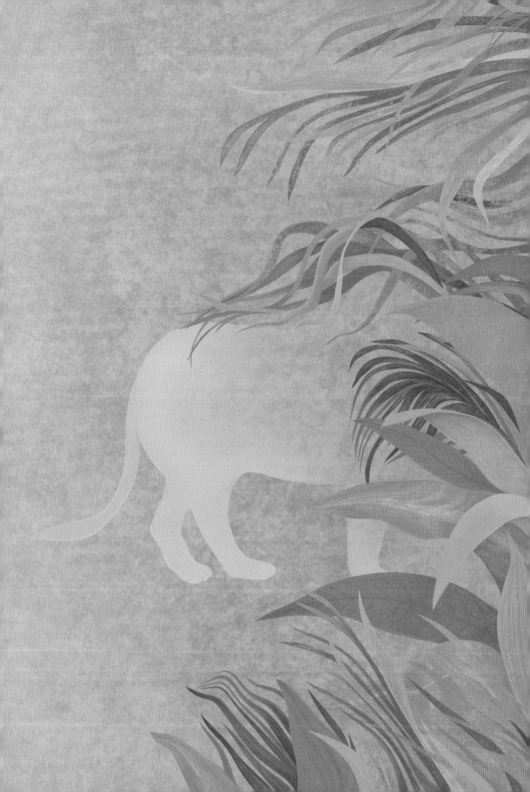

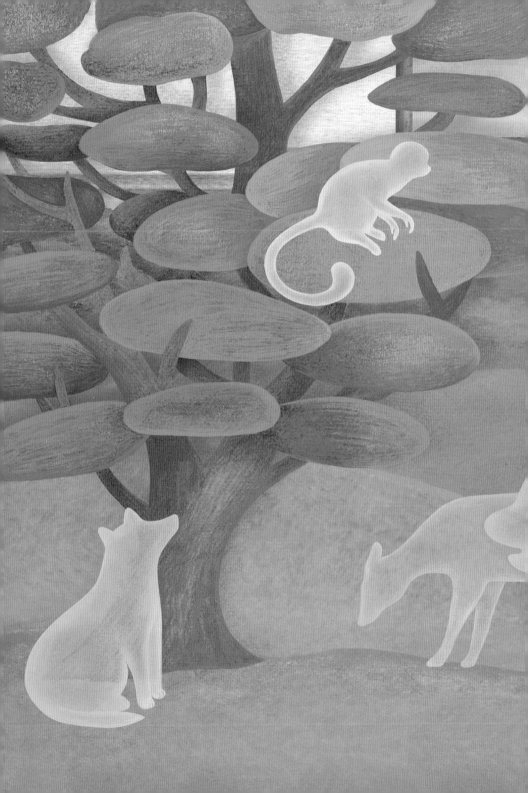

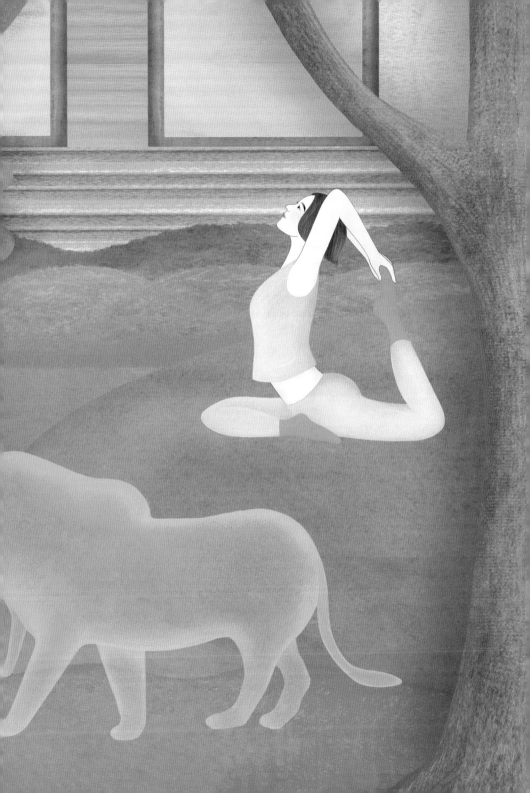

有隻愛看書的犀牛
跟我介紹牠的朋友們

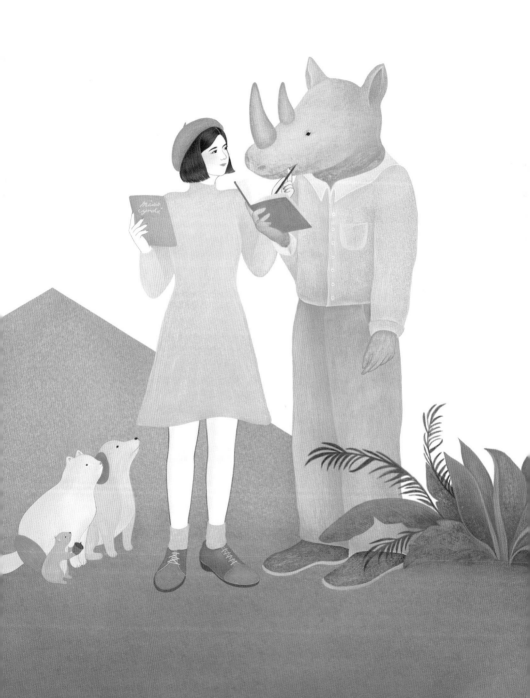

優雅的孔雀小姐喜歡喝茶

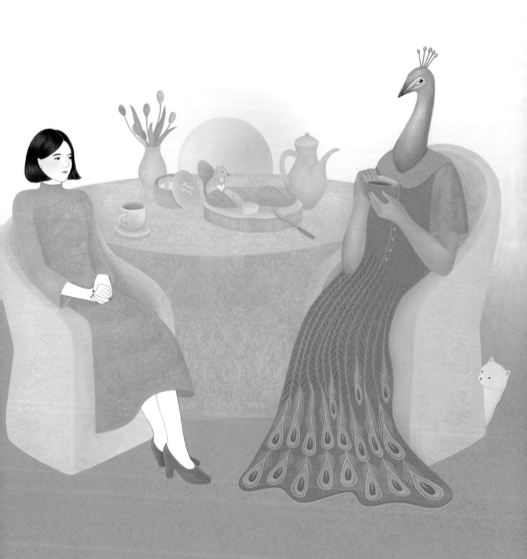

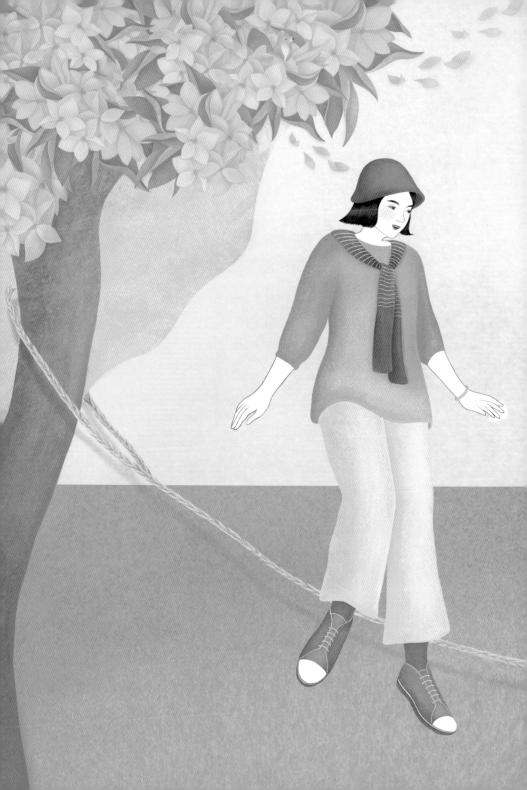

活潑的小羊愛玩愛曬太陽

和煦微風下的野餐時光
認識瀟灑的羊駝

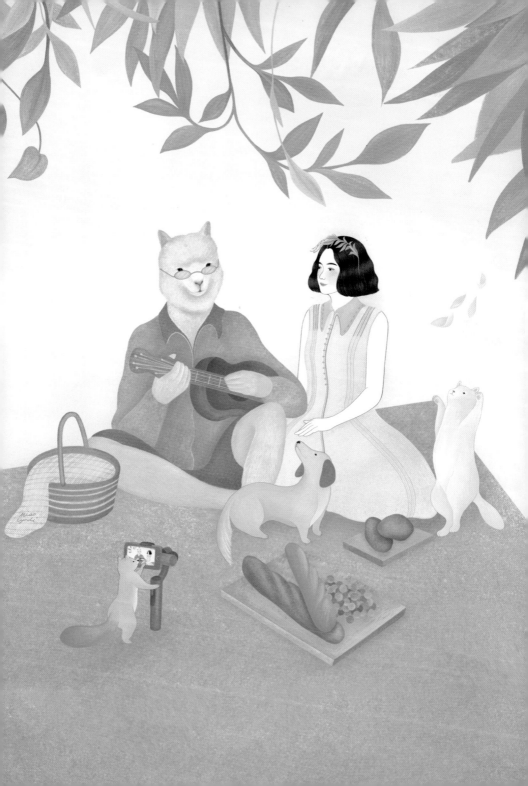

自 信 的 獅 子
請 我 幫 牠 製 作 雕 像

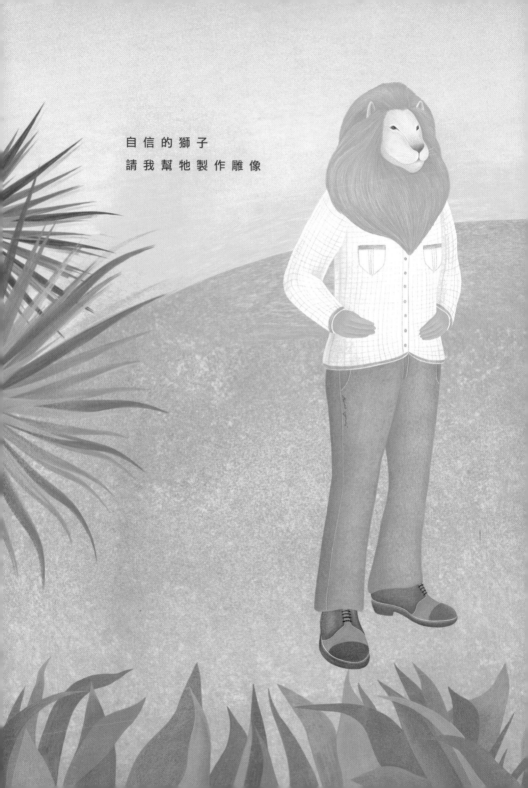

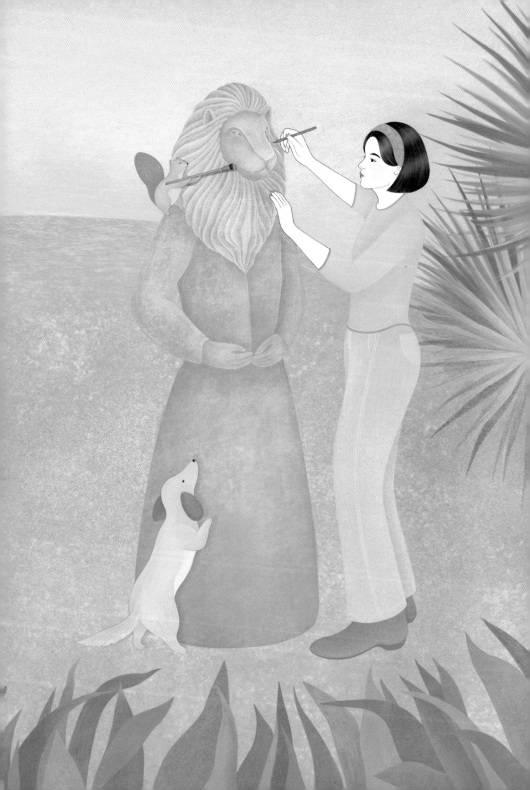

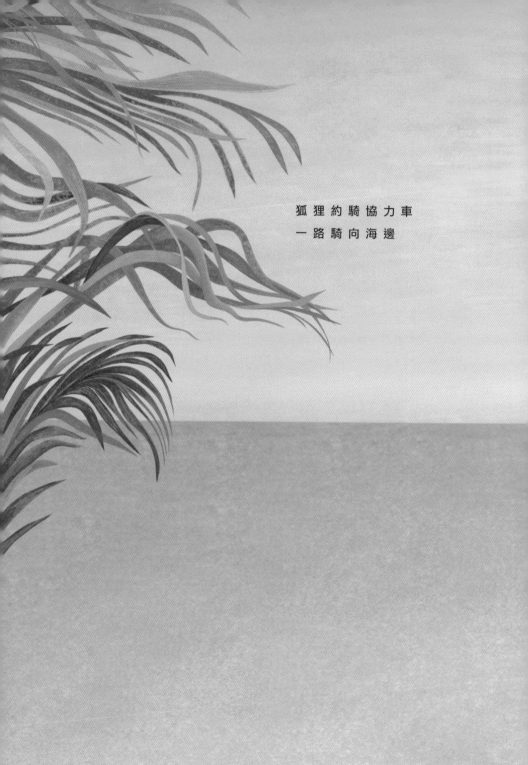

狐狸約騎協力車
一路騎向海邊

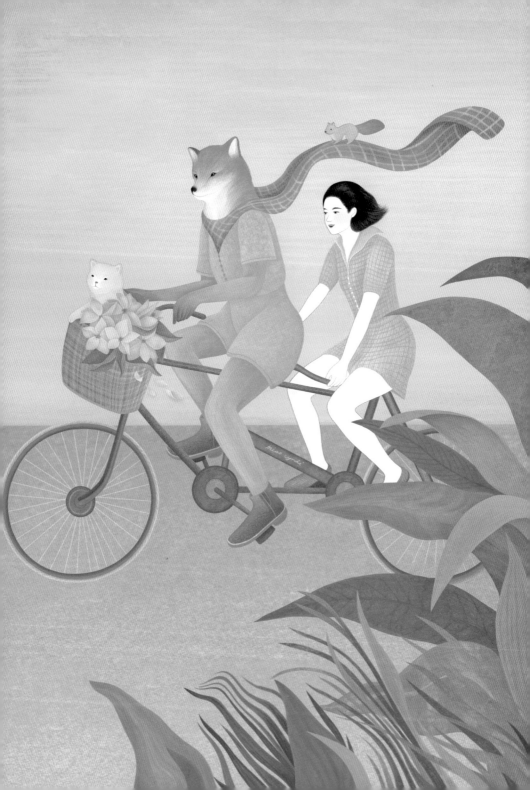

巧 遇 長 頸 鹿 瑜 珈 課
伸 展 是 緩 解 壓 力 的 特 效 藥

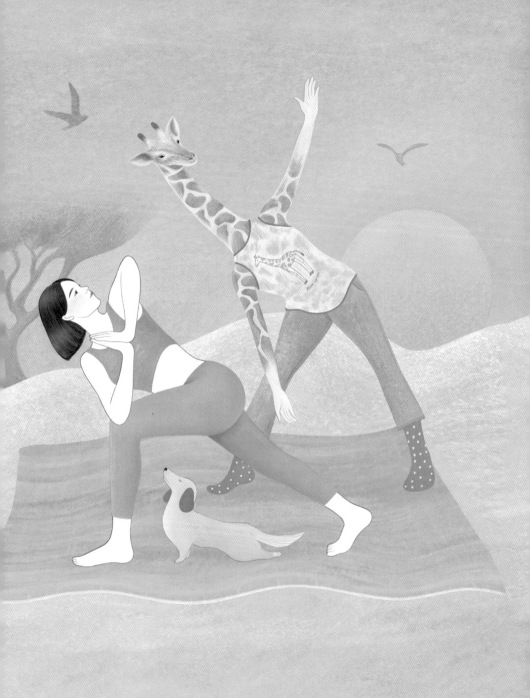

跟 大 象 學 衝 浪 技 巧
牠 說 學 會 平 衡 是 最 難 的

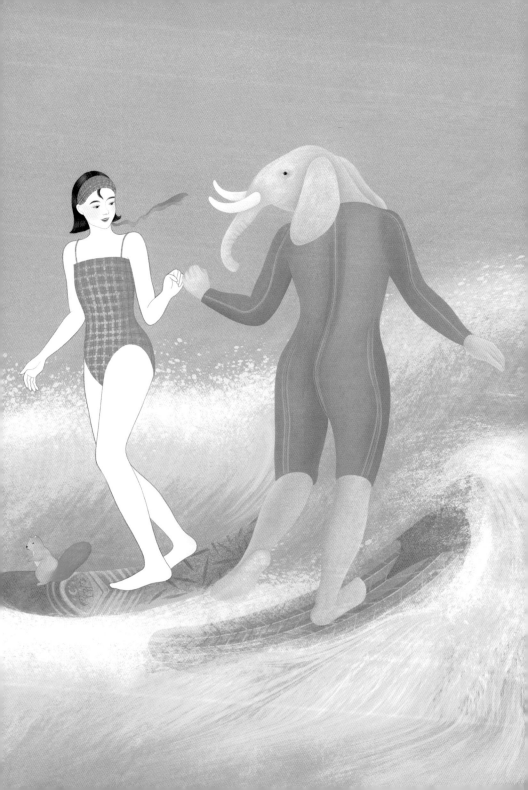

跟 水 獺 學 游 泳
牠 說 要 先 忘 記 自 己 在 水 裡

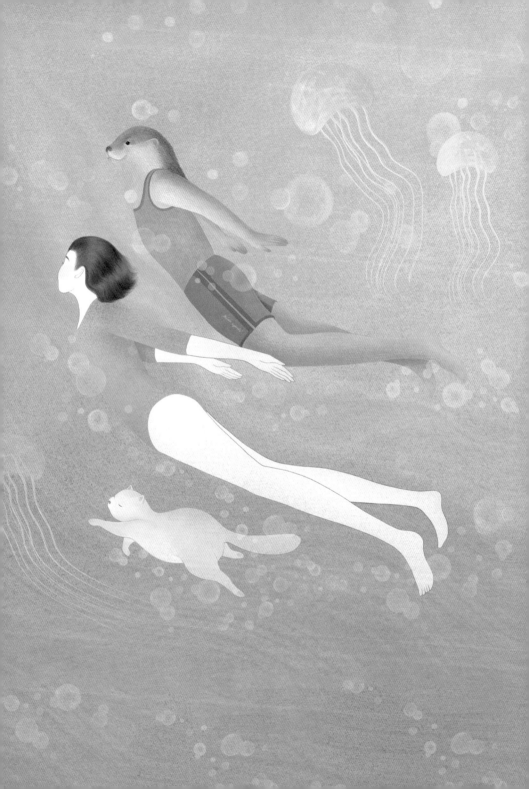

跟馬在森林裡學魔法

牠說轉移注意力是祕訣

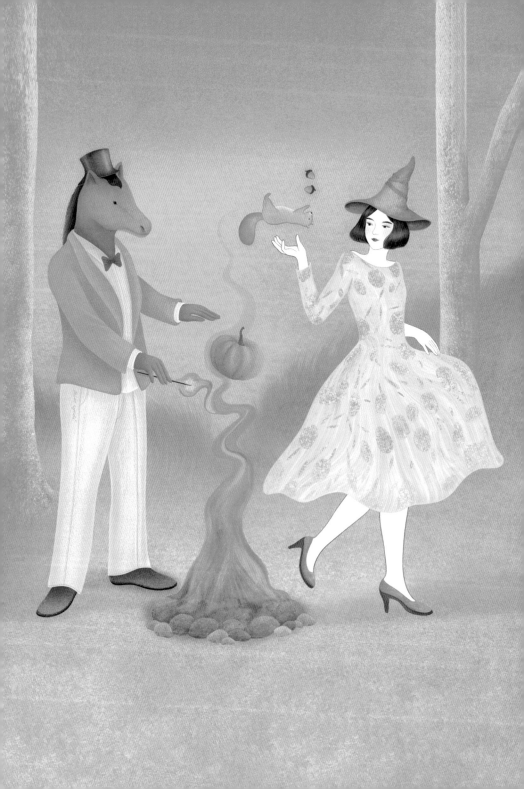

當我捨不得離開時
袋熊說這些回憶都是可以打包的

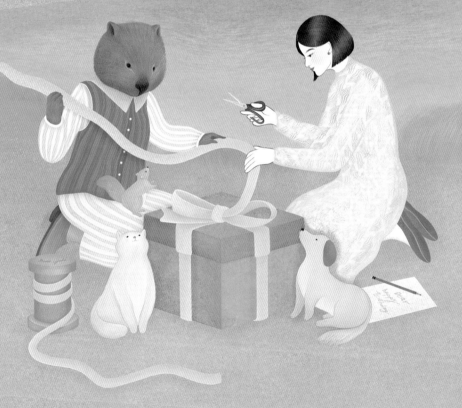

離 開 之 前
跟 犀 牛 一 起 裝 飾 森 林

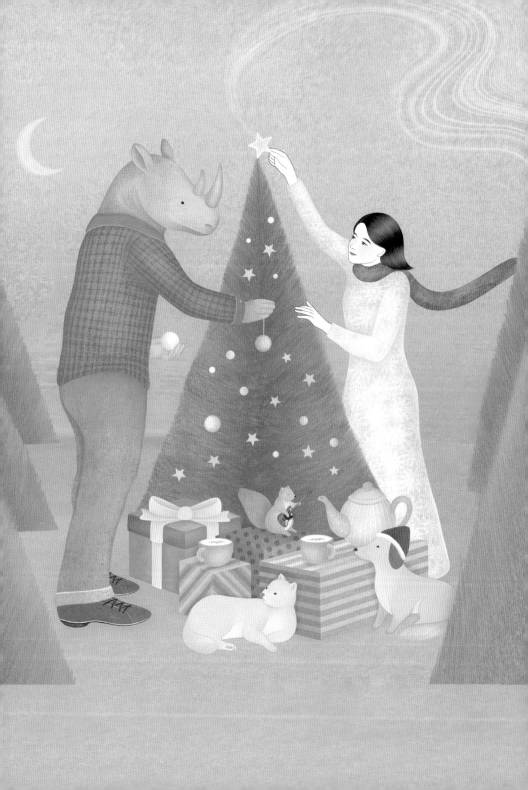

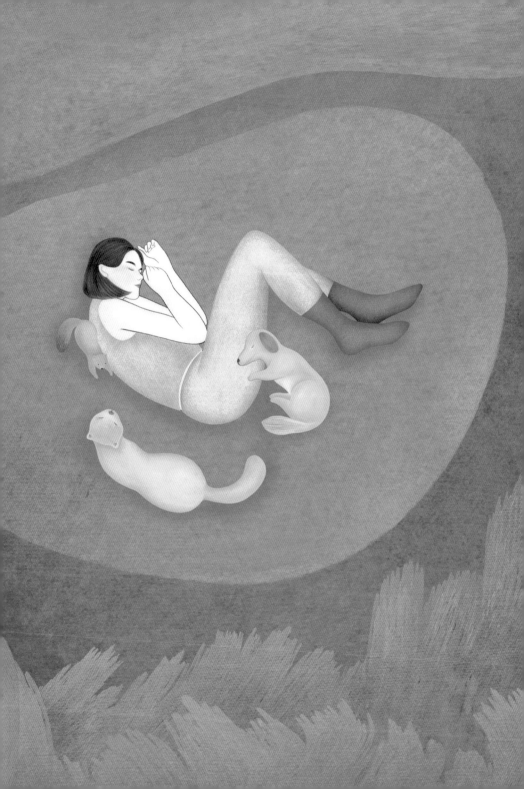

書 頁 裡 的 神 遊

在 這 裡 ， 我 環 遊 了 整 個 世 界

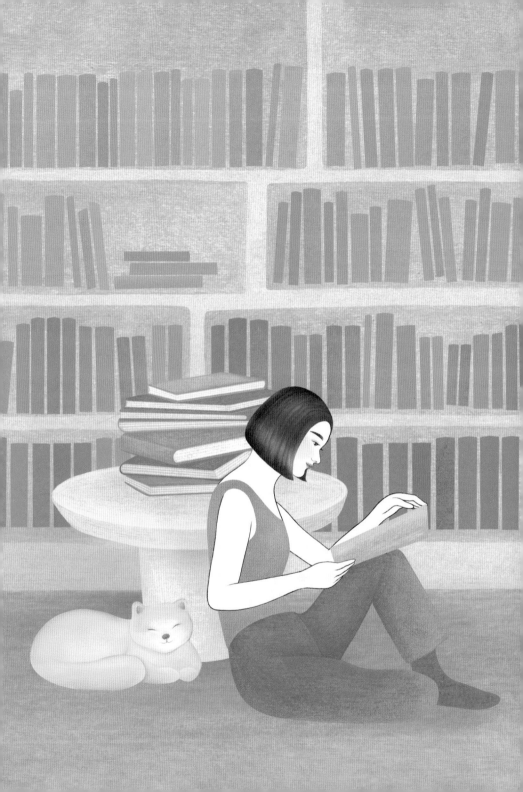

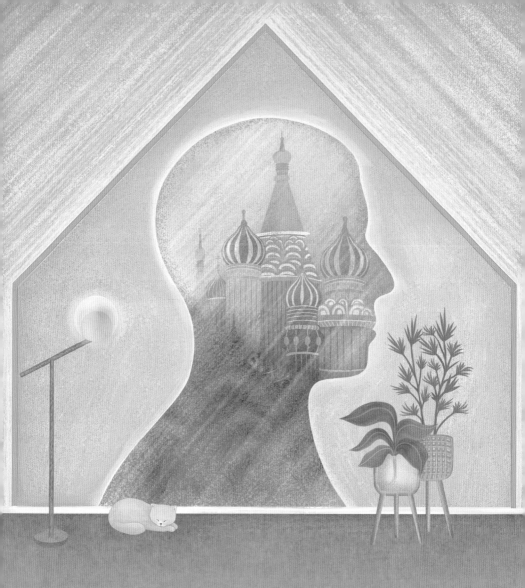

窗 外 的 風 景 似 乎 產 生 了 變 化

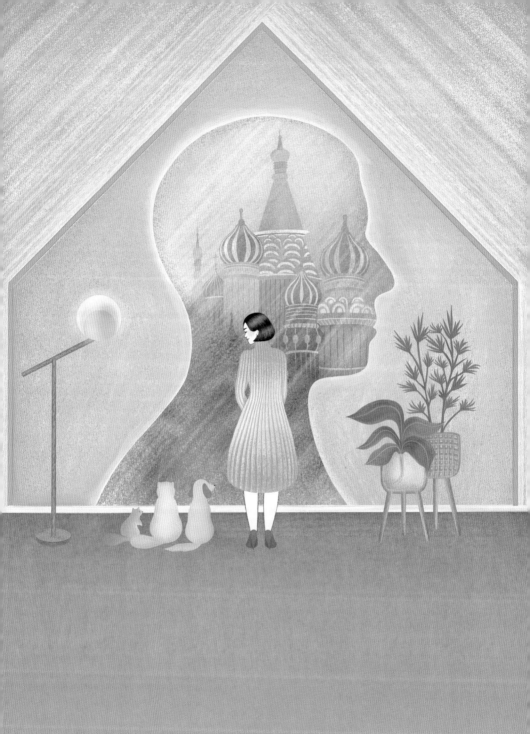

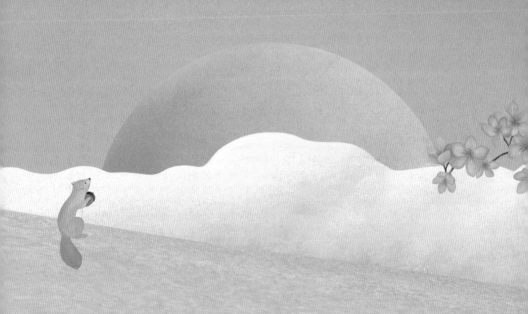

場 景 在 不 知 不 覺 中 變 換 樣 貌

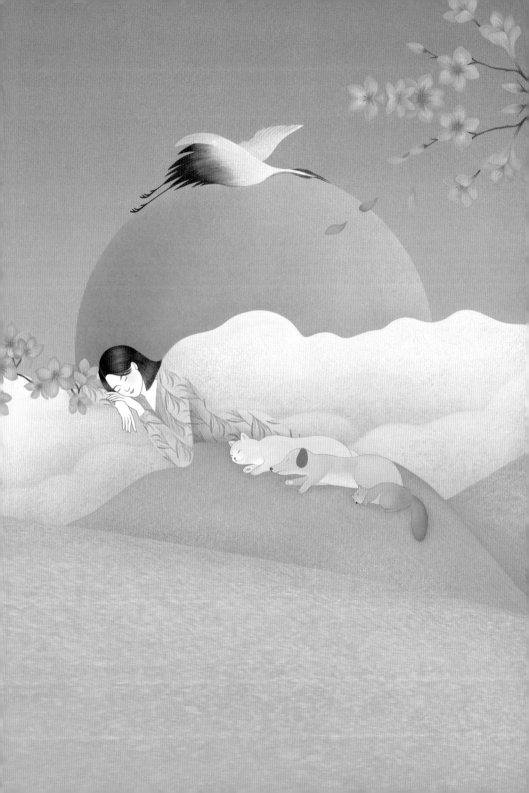

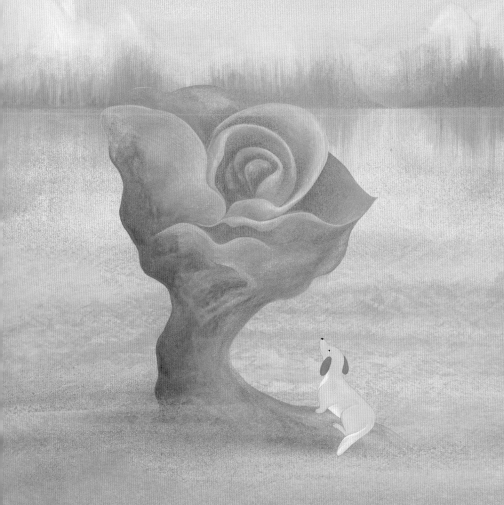

到了沙漠，我與自己跳一支舞

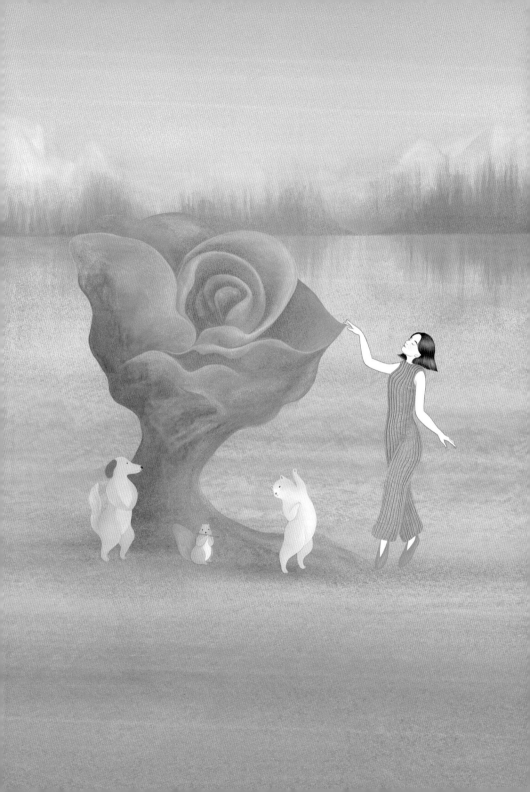

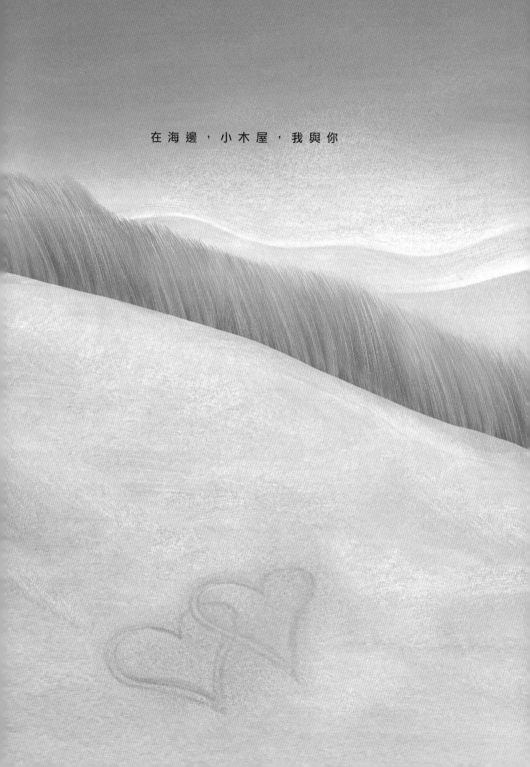

在 海 邊 ， 小 木 屋 ， 我 與 你

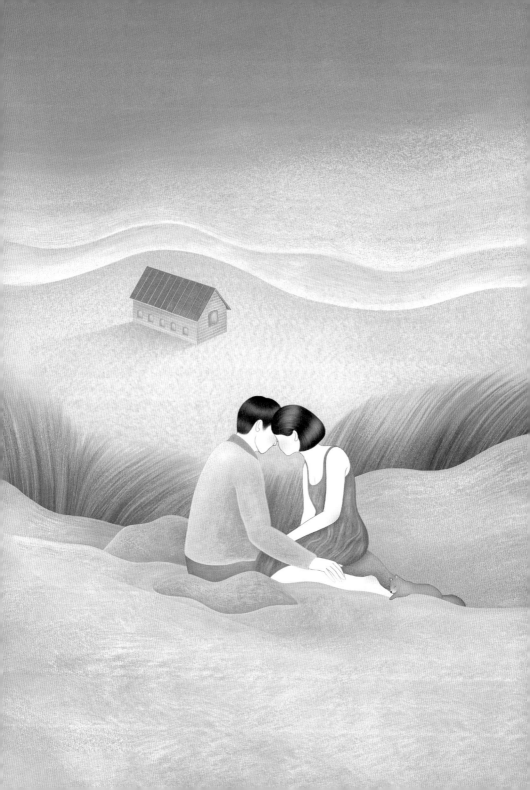

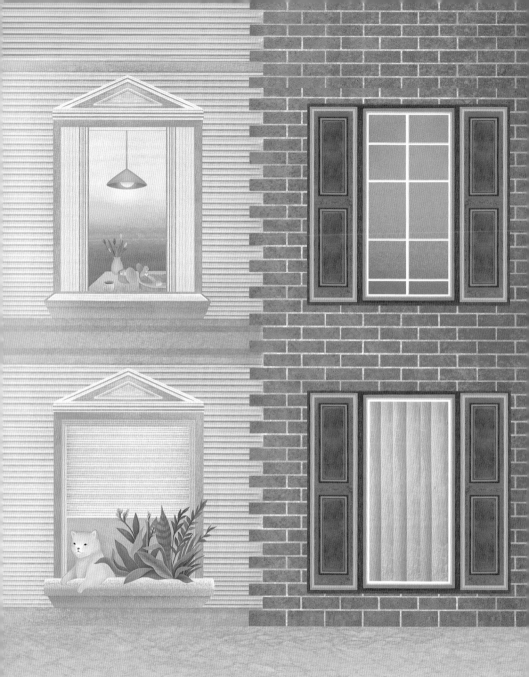

在 屋 內 ， 隔 著 牆 ， 我 與 你

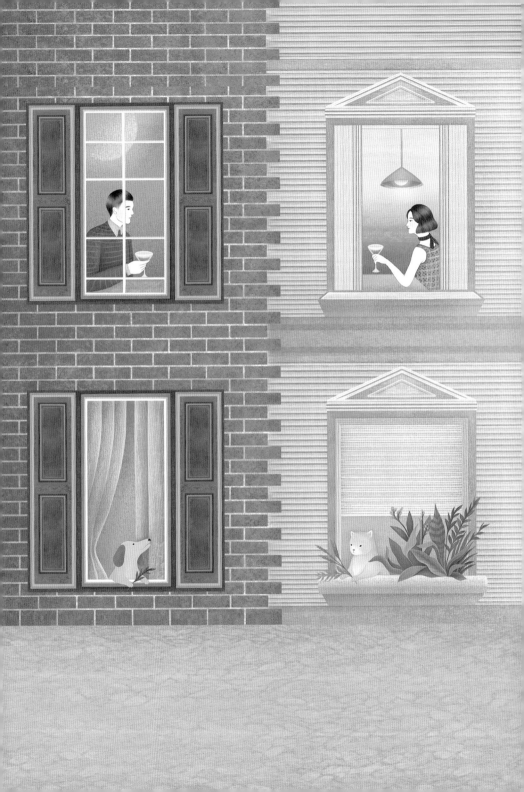

遙望時間，數著日子

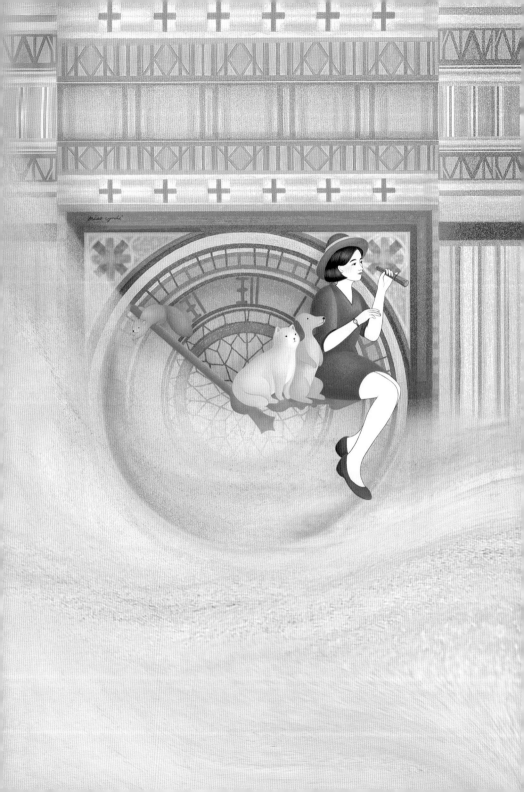

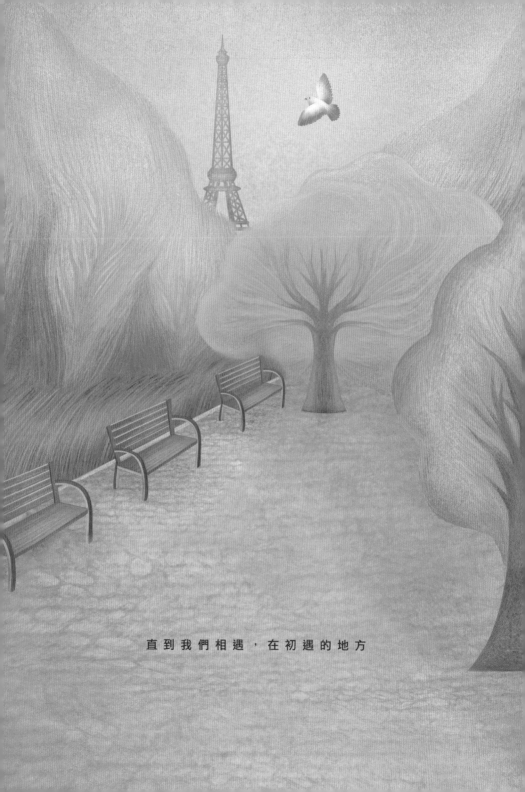

直 到 我 們 相 遇 ， 在 初 遇 的 地 方

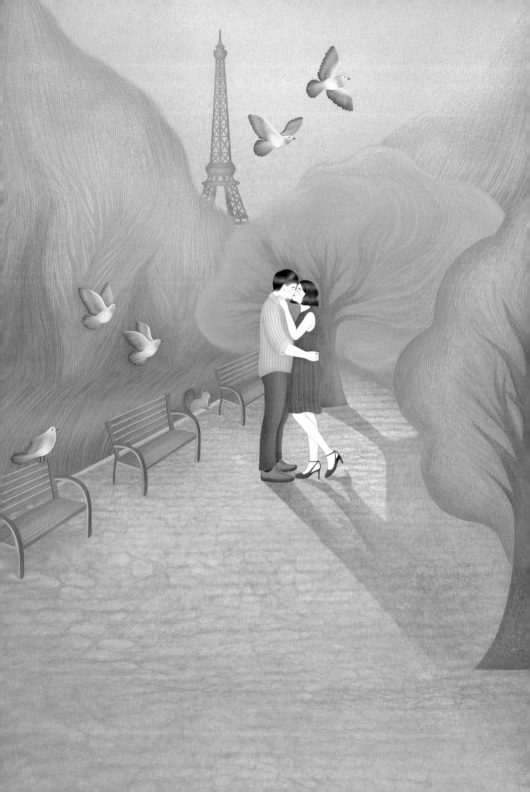

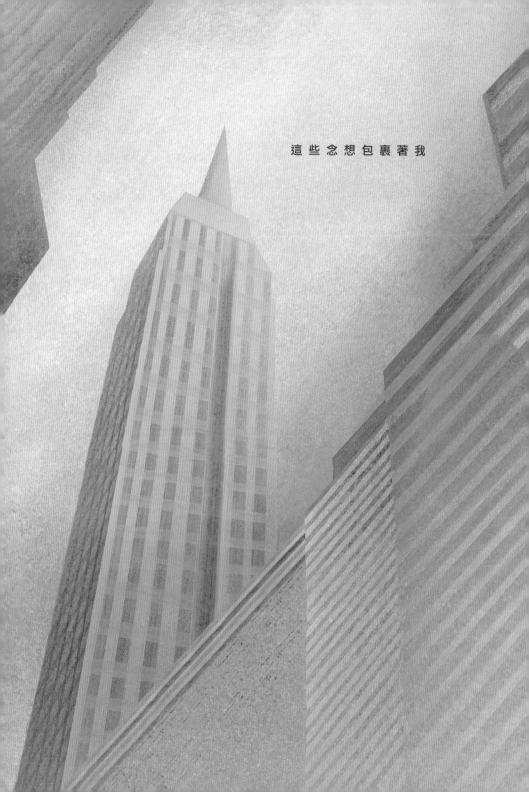

這些念想包裹著我

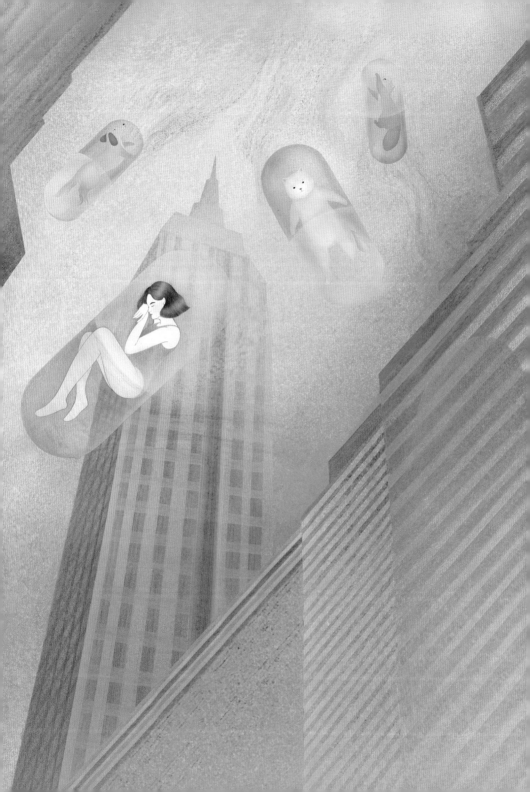

期待每次
遇見你的場景

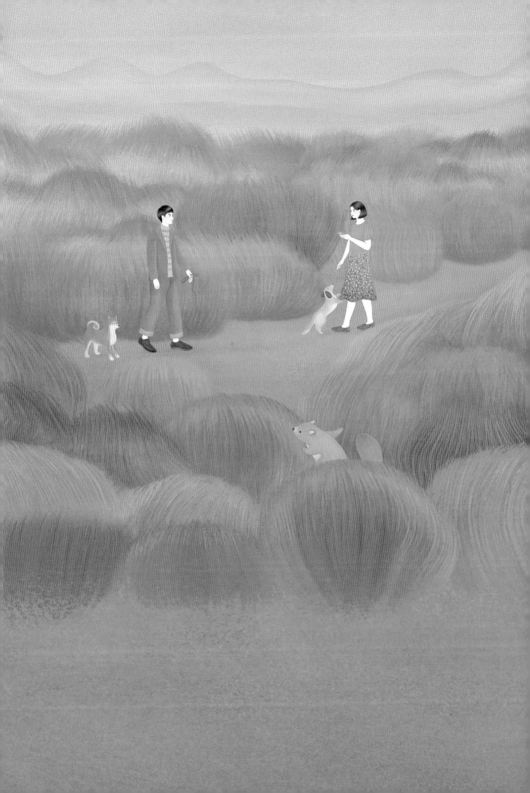

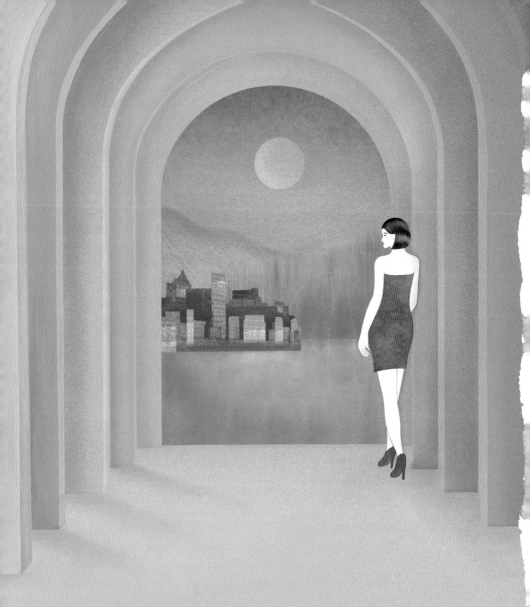

這些場景中相同的我們，關係卻不同

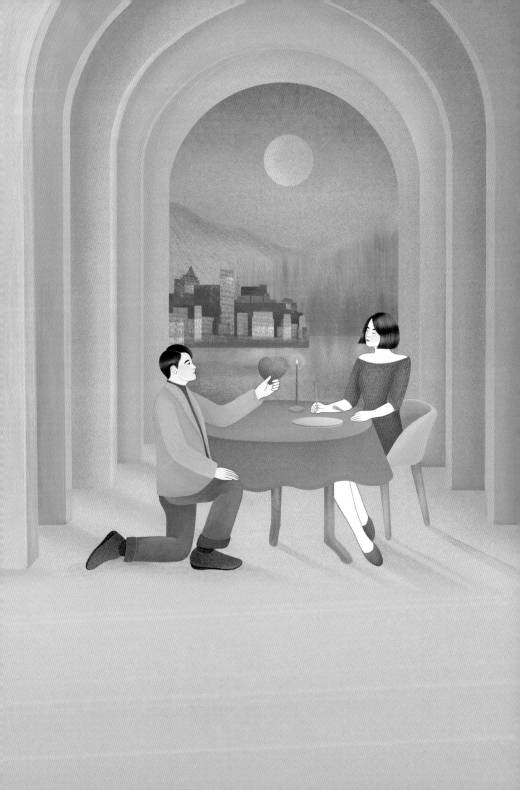

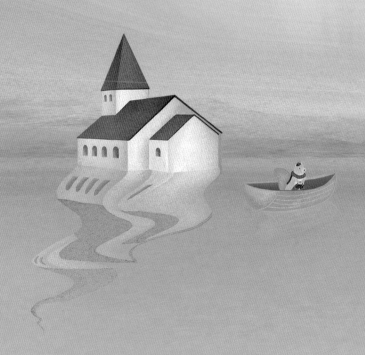

我們很近，也很遠

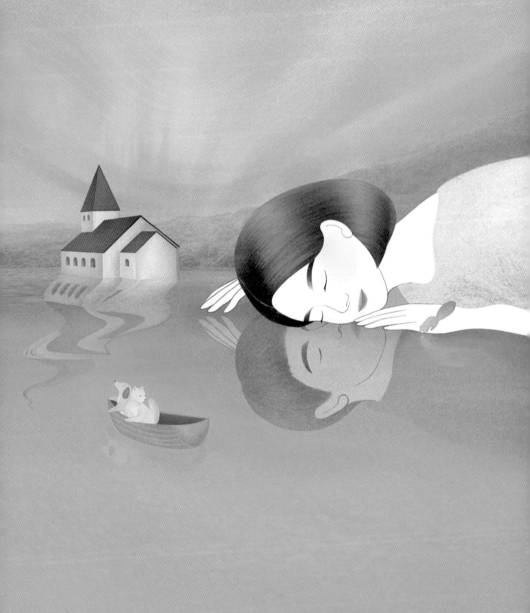

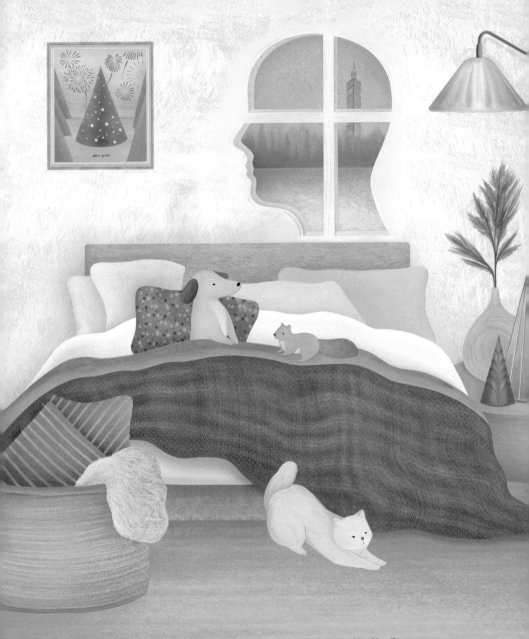

思念像厚厚的棉被，陪伴著我

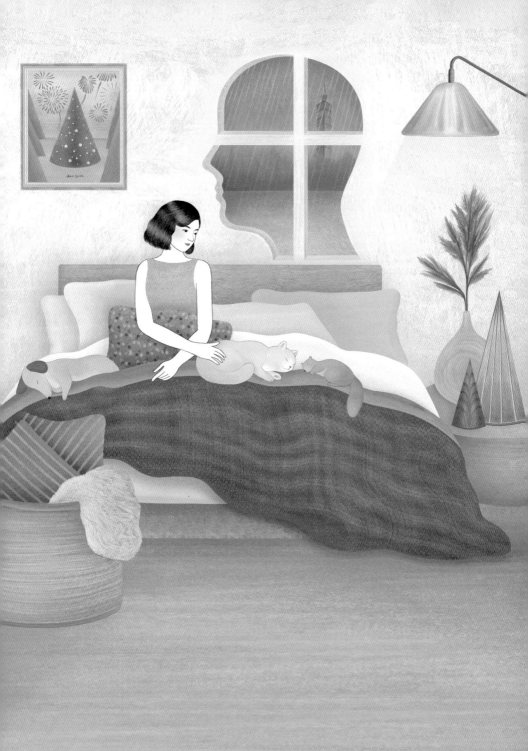

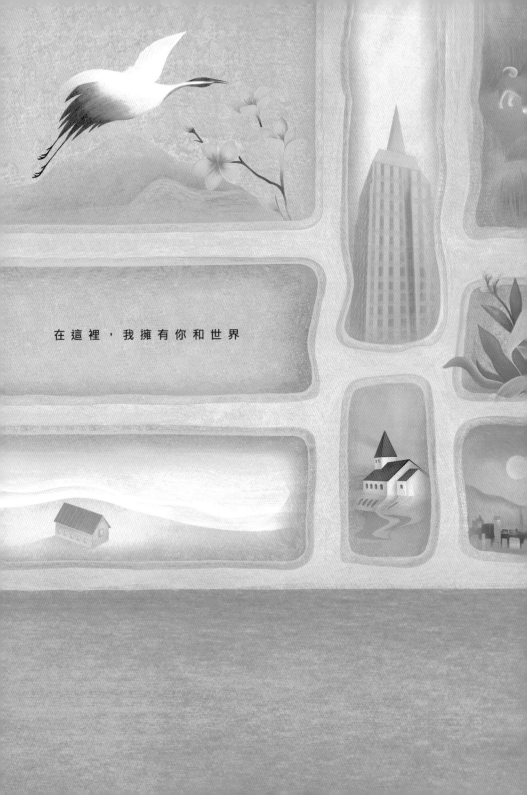

在這裡，我擁有你和世界

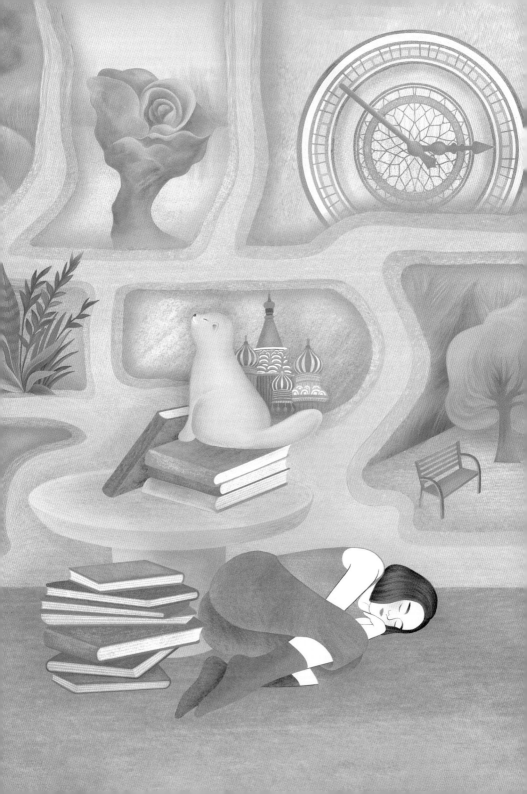

不是孤獨，也不寂寞
在靜心後找到自己的創造力

【後紀】

藝術創作對我而言，就如同魚在水中遨遊一般，自然而然，毫無違和感。我從小時候開始，就已養成透過繪畫來表達情感的習慣。這個創作的過程，一直都是我最熱愛的事情，在一片空白的畫紙上描繪著圖像，同時也在內心中構建著情節。這習慣使得我的每幅作品很少有草圖，因為一旦我開始作畫，我就會持續不斷地創作，直到我內心的故事被完整呈現出來。隨著我走向創作的道路，這種模式並未有所改變。然而，2017 年因為工作與外務繁忙，那是我自 2012 年投身於繪畫創作以來，第一次沒有進行過自我創作的一年。當接近 2017 年尾聲時，我感受到內心的極度空虛與失落，於是我在當時許下了一個心願：決定從 2018 年開始，每個月至少繪製一幅屬於我自己的作品。於是，我完成了這本書中第一章的第一篇作品「自畫像」，以及其後的 11 幅關於刻畫家居場景的創作。2018 年的每個月，我透過繪畫，述說著我那些充滿幻想的內心世界。

2018 年，我除了調整創作方向與頻率，也嘗試改變生活模式。一開始是因為我希望能擺脫為了繪畫而被侷限在室內空間的感覺。於是，每天早上 8 點，我便前往木柵動物園，展開一整天的創作工作，直到下午 5 點動物園關門才離開。接著，我會騎著腳踏車前往新店，等到先生下班後，我們一起進行晚餐，然後回家。這樣的生活模式持續了一年半，直到我們搬家並且先生轉職，才不得不終止。由於木柵對先生新工作地點過於遙遠，無法再繼續維持這樣的日常。但我深信，若條件允許，我一定會樂意延續這樣的生活方式，因為我認為在動物園繪畫是至今最適合的工作環境。

生命中的每件事
都是後續緣分的開端

在動物園裡，我不特別為動物進行寫生，而是純粹享受著這個環境中的創作時光。我喜歡在繪畫過程中稍作休息，隨意漫步，改變位置，曬曬太陽，觀賞動物，也欣賞周遭的植物。這些美好的伴隨，讓我內心得到極大的寧靜和撫慰，時間也因此飛逝。走到 2019 年，這一年成為我自我創作的第二個年度。或許因為 2018 年的大部分時間我都在動物園度過，於是當我為 2019 年的每個月設定創作主題時，自然而然地，我想到了以動物為主題，紀錄這段美好的經驗。儘管 2019 年的下半年我已回歸正常的生活，但那時的回憶仍在我腦海中留下深刻的印象。我由衷地感激自己能夠在那段時間內完成這 12 幅與動物相伴的作品，為這段寶貴且夢幻的回憶留下了永恆的紀念。

隨著 2019 年即將結束，我開始為 2020 年的創作主題做準備。我在 Instagram 上藉由問答和投票的方式，向大家徵集新的靈感主題。最終，「國家」和「詩集」獲得了相同的選票數。因此，我決定接受這樣的雙挑戰，開始尋找來自不同國家的詩歌作品，以「世界詩遊」作為 2020 年的創作靈感來源。在閱讀眾多世界詩選後，我每個月都會挑選出最貼切當時心情的詩歌，將其轉化為創作靈感。剛好，在 2020 年，一場全球性的疫情改變了世界的格局。當時每個人的生活似乎都陷入了停頓，被迫隔離，與外界的聯繫被斷開了。因為這個主題，當時繪畫成為了我與外界溝通的橋樑。在這段時間裡，我透過閱讀與創作，用自己的方式記錄著這個特殊的歷史時刻。每一筆每一畫都是當時對抗孤獨的力量，對未來懷抱希望的堅持。

因此以繪畫為家，是這本書的核心理念。在畫作中，我能夠創造出最適合自己的空間，收納所有我想要記錄的事件與情感。對我而言，無論是心靈上的安寧，還是持續得到療癒，只要是能夠實現這些效果的地方，都如同家一般溫暖存在。這樣的場所讓我能夠充滿能量與靈感。在這由畫筆創造的居所《夢紀》中，充滿著各種可能性。我以女性的視角，重新詮釋這個獨一無二的世界。在這個空間裡，我喜歡與自己獨處，享受孤獨帶來的自在。

致 謝

現代社會裡，常常無法毫無限制地掌握自己的人生。然而在《夢紀》裡只有我，這代表著極致的自由。這種自由並不僅僅體現在物質層面，比如決定自己的生活節奏、作息時間，或者選擇自己喜愛的家居風格。更重要的是，這種自由賦予了我的內心深處。在自己的小天地裡，我可以安靜地閱讀、寫作、思考，不受外界評價或期待的影響。這種自由使我能夠充分發揮潛能，追求理想。

擁有自己的時間和空間，是送給自己最珍貴的禮物。無論是深入自我探索，學習新技能，追求興趣，還是踏上未知的旅程，都能在這片屬於自己的領域實現。將自己置於首位，不需為他人的需求而犧牲，讓我更加善待自己，也更能理解他人的需求。幸福並不來自於與外在的比較，而是來自於與自己的對話。在這裡，我追求真正的快樂，發現內在力量，學習如何愛自己，接納自己，不尋求外界的肯定，能更加堅定地選擇符合自己的一切。

由衷地感謝鯨嶼文化的社長暨總編，湯先生，因為他對這個創作系列的肯定，並提議將這些作品集結成冊，才讓 36 幅小小的畫作能形塑成這本完整的《夢紀》。在我整理成冊的期間，我以第三人視角看見了自己的成長，感謝這漫長的準備期間，我的先生與家人無條件的支持我，也謝謝曾經遇到的所有困難與挑戰，這些陪伴都是我創作的動力。

欣蓉小姐
miss cyndi

WANDER 010　　夢紀 Dreamscape

作者 / 設計　　欣蒂小姐 Miss Cyndi

社長暨總編輯　　湯皓全

出版　　鯨嶼文化有限公司

地址　　231 新北市新店區民權路 108-3 號 6 樓

電話　　(02) 22181417

傳真　　(02) 86672166

電子信箱　　balaena.islet@bookrep.com.tw

發行　　遠足文化事業股份有限公司【讀書共和國出版集團】

地址　　231 新北市新店區民權路 108-2 號 9 樓

電話　　(02) 22181417

傳真　　(02) 86671065

電子信箱　　service@bookrep.com.tw

客服專線　　0800-221-029

法律顧問　　華洋法律事務所 蘇文生律師

印刷　　和楹印刷有限公司

初版　　2023 年 11 月

定價 550 元

ISBN 978-626-7243-43-5

EISBN 978-626-7243-41-1（PDF）

EISBN 978-626-7243-42-8（EPUB）

夢紀 / 欣蒂小姐作 -- 初版 --
新北市：鯨嶼文化有限公司出版
遠足文化事業股份有限公司發行, 2023.11
104 面；14.8 x 21 公分 . -- (Wander；10)
ISBN 978-626-7243-43-5(平裝)
1.CST: 繪畫 2.CST: 畫冊
947.5　　112015423